名·帖·集·字·丛·书

名家集字春联

◎ 何有川 编

广西美术出版社

图书在版编目（CIP）数据

名家集字春联 / 何有川编 . —南宁：广西美术出版社，
2021.4

（名帖集字丛书）

ISBN 978-7-5494-2358-3

Ⅰ . ①名… Ⅱ . ①何… Ⅲ . ①汉字—法帖—中国—古
代 Ⅳ . ① J292.21

中国版本图书馆 CIP 数据核字（2021）第 058062 号

名帖集字丛书 **名家集字春联**

MINGTIE JIZI CONGSHU　MINGJIA JIZI CHUNLIAN

编　　者	何有川
策　　划	潘海清
责任编辑	潘海清
助理编辑	黄丽丽
责任校对	张瑞瑶　李桂云
审　　读	陈小英
装帧设计	陈　欢
排版制作	李　冰
出版发行	广西美术出版社有限公司
地　　址	广西南宁市望园路 9 号
邮　　编	530023
电　　话	0771-5701356　5701355（传真）
印　　刷	广西壮族自治区地质印刷厂
开　　本	889 mm×1194 mm　1/12
印　　张	7
字　　数	35 千字
版　　次	2021 年 4 月第 1 版
印　　次	2021 年 4 月第 1 次印刷
书　　号	ISBN 978-7-5494-2358-3
定　　价	32.00 元

目录

五福臨門吉慶家

三星高照平安宅

天赐宝地财源广　地助福门吉庆多

吉門福運連年好

寶地財源逐日增

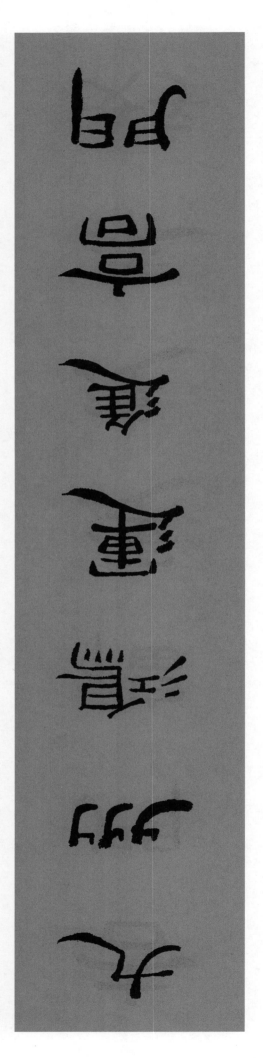

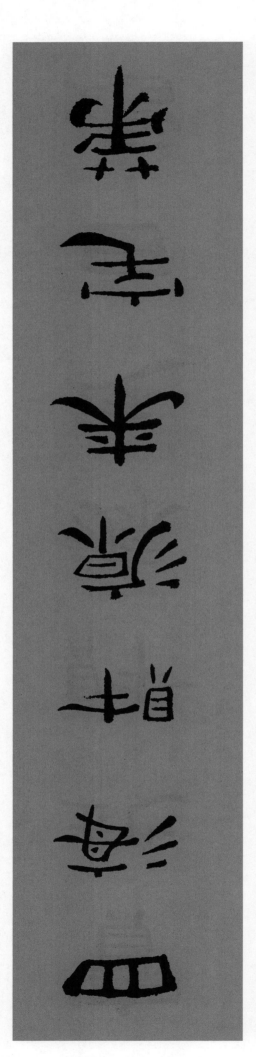

四海同春

天地福祥

吉祥如意

四时如意

四季呈祥

新春大吉

福临高人安康

春到景更新

春到景更新　福临人安康

福来家中四季乐　春到门庭合家欢

春回小院人安康

福到門庭家富貴

福到门庭家富贵　春回小院人安康

吉門福地連年好

寶地財源逐日增

吉祥安康春满院　万事如意福临门

四季呈祥

吉星高照

迎春接福

吉祥如意

新春大吉

五福临门

四季呈祥　吉星高照　迎春接福　吉祥如意　新春大吉　五福临门

16

天增岁月人增寿

春满乾坤福满门

祥光满户人财旺　瑞气盈门福禄长

大門迎春添富貴
小院接福多平安

21

瑞气满门吉祥宅　春光及第如意家

吉星高照納千祥

鴻運當頭迎百福

新春大吉

萬事如意

吉星高照

迎春接福

五福臨門

四季平安

富贵三春景

平安四季福

福照家門富生輝

高居吉地財興旺

鸿图大展兴隆宅　泰运广开富贵家

鴻運當頭迎百福

吉星高照納千祥

門迎四季平安福

门迎四季平安福　家聚八方鸿运财

吉祥如意

新春大吉

迎春接福

五福臨門

四季呈祥

吉星高照

開門迎福至

舉步接財來

开门迎福至　举步接财来

人随春意泰　年共晓光新

家纳财源门生福　庭满吉庆户盈祥

五湖生意如云聚　四海财源似水来

36

四海祥雲降福來

九州瑞氣迎春到

九州瑞气迎春到　四海祥云降福来

三星高照平安宅　五福常临吉庆家

大門迎春添富貴　小院接福多平安

福瑞盈門

財運亨通

四季平安

迎春接福

吉祥如意

新春大吉

春回小院人富贵　福到门庭家平安

家纳财源门生福　庭满吉庆户盈祥

四海財源来宅第　九州鴻運進高門

庆佳节万事如意　贺新春八方来财

万事如意满门顺 四季平安合家福

吉祥安康春满院　万事如意福临门

50

一年四季行好运　八方财宝进家门

五福临门　迎春接福　四季呈祥　新春大吉　合家欢乐　吉祥如意

吉祥平安天赐福　荣华富贵地生财

吉祥安康春满院　万事如意福临门

五福临门千秋盛　八方进宝万代昌

萬事如意家業興

一帆風順財源廣

万事亨通时运好　百业顺意福瑞祥

大展鸿图　天地祥福　前程似锦　四季兴隆　财源广进　家和事兴

59

盛世千家乐　新春万户兴

人財兩旺平安宅

福壽雙全富貴家

祥光满户人财旺　瑞气盈门福禄长

大門接到平安福　小院迎来如意春

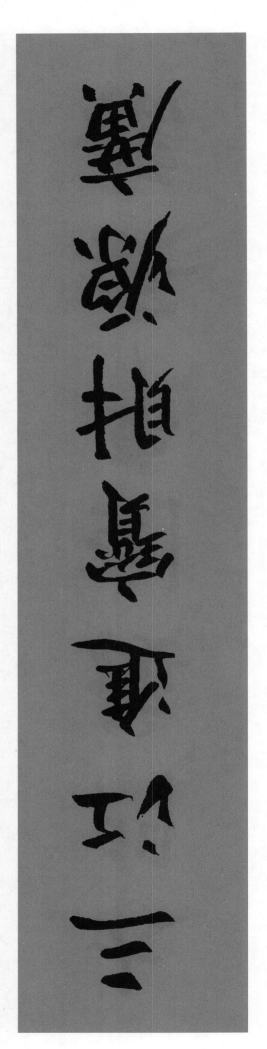

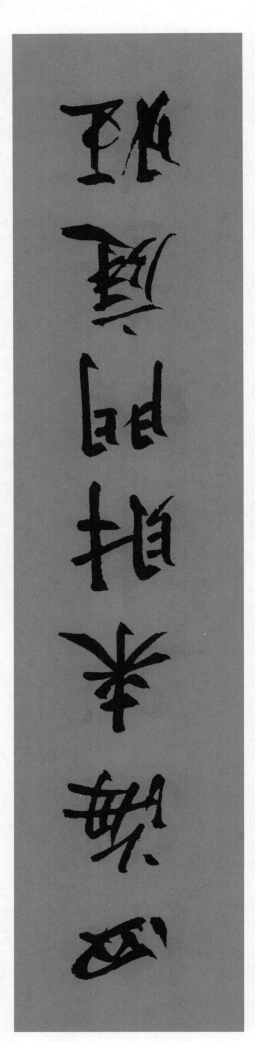

春迴大地人增壽

福到人間門生輝

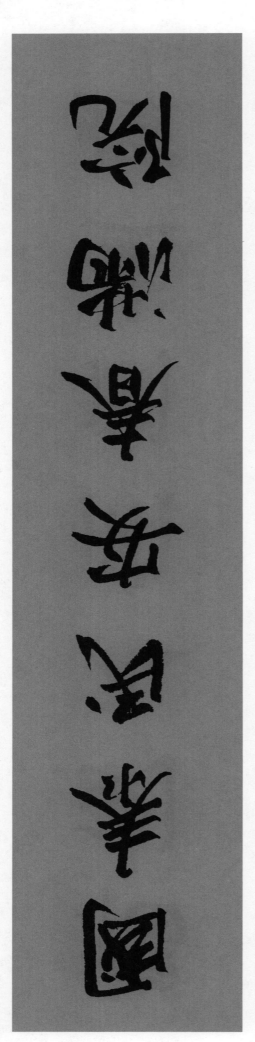

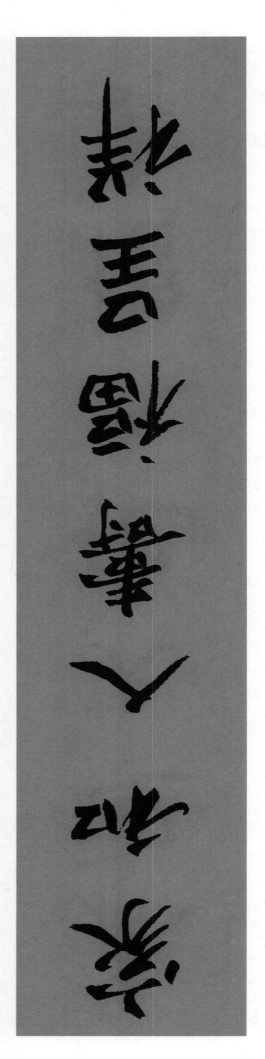

平安院中财运长

兴旺家里好事多

祥光永照安康家

旭日常臨幸福門

世序传芳千秋骏业千秋盛　家族衍派万里鹏程万里春

吉星高照旺丁旺财家富贵

合家平安添福添寿荣华宅

新春大吉福寿双全添富贵　佳年顺景丁财两旺永平安

新春大吉

納福迎祥

吉祥如意

四季呈祥

厚德流光

萬事如意

新春大吉　納福迎祥　吉祥如意　四季呈祥　厚德流光　万事如意

75

迎春接福

欢度佳节

四海同春

源远流长

吉星高照

门盈喜福

一、什么叫春联

春联属于对联的一种。春联也叫"门对""春贴",是我国特有的文学形式,它以工整、对偶、简洁、精巧的文字描绘时代背景,抒发美好愿望。每逢春节,无论城市还是农村,家家户户都要精选一副大红春联贴于门上,为节日增加喜庆气氛。

二、春联的起源

春联发端于桃符,据《宋史·蜀世家》说:后蜀主孟昶令学士辛寅逊题桃木板,"以其非工,自命笔题云:'新年纳余庆,嘉节号长春。'",这便是中国的第一副春联,但当时不叫春联。到宋代,桃符由桃木板改为纸张,叫"春贴纸"。直到明代,桃符才改称"春联"。 春联从三国时代(亦有说是五代)起源至今已有一千多年的历史。随着各国文化交流的发展,春联传入越南、朝鲜、日本、新加坡等国,这些国家至今还保留着贴春联的风俗。2006年,国务院把楹联习俗列入第一批国家级非物质文化遗产名录。

三、春联的特点

春联既要有"对",又要有"联"。形式上成对成双,彼此相"对";上下文的内容互相照应,紧密联系。一副春联的上联和下联,必须结构完整统一,语言鲜明简练。春联的特点具体如下:

(一)写美景、颂吉祥、祈祷幸福长寿。这是从春联的内容上说的。春联要说好话,对新的一年充满美好的憧憬,最忌讳不吉利的语言。祝福寿吉祥的,如:

岁岁平安日,年年如意春。

有一些表现对国家、人民美好生活的祝愿的,如:

风调雨顺千家乐,政通人和万户春。

(二)字数相等,断句一致。春联的上联和下联虽然没有一定的字数限制,但一般以五言、七言居多,且必须字数相等。例如:

丹凤呈祥龙献瑞,红桃贺岁杏迎春。 横批:福满人间
和顺一门有百福,平安二字值千金。 横批:万象更新

(三)平仄相合,音调和谐。平仄是诗词格律的一个重要术语。汉语有四声,分为平仄两大类。古代汉语四声是:平、上、

去、入。平，指平声；仄，包括上、去、入三声。现代汉语的四声是：阴平、阳平、上声、去声。平，包括阴平、阳平；仄，包括上声、去声。传统习惯是"仄起平落"，即上联句末尾字用仄声，下联句末尾字用平声。例如：

牛耕绿野千仓满，（平平仄仄平平仄）
虎啸青山万木春。（仄仄平平仄仄平）

平仄一定要讲究，至于平仄是按古代汉语语音还是按现代汉语语音划分，学术界有争议，但有一点应当肯定，同一副对联中，应当采用同一语音标准来衡量。

（四）词性相对，位置相同。一般称为"虚对虚，实对实"，就是名词对名词，动词对动词，形容词对形容词，数量词对数量词，副词对副词，相对的词必须在相同的位置上。这种要求，主要是为了用对称的语言艺术，更好地表现思想内容。例如：

春满人间欢歌阵阵，福临门第喜气洋洋。

联中上下首字"春""福"均为名词；第二字"满""临"均为动词；第三、四字"人间""门第"均为名词；第五字"欢""喜"均为形容词；第六字"歌""气"均为名词，第七、八字"阵阵""洋洋"均为形容词。第五、六字"欢歌""喜气"是偏正词组；第五、六字"欢歌""喜气"和第七、八字"阵阵""洋洋"又是词组。这些字或词组，位置相同，对得也极为工整。

（五）文字精练。对联之所以从古至今千年不衰，一个很重要的原因就是它文字精练，表现力强，短小精悍，便于传播，对仗精巧，朗朗上口。例如某洗澡堂联：

到此皆洁身之士，相对乃忘形之交。

寥寥十四字便把此处景象提示得淋漓尽致。文字既典雅，又新奇，不偏不倚，恰到好处。

四、春联的选择

（一）突出健康的审美观念和审美追求。这种审美追求，有的是从祖国的蒸蒸日上，繁荣富强着眼的。如：

好时代好风光处处有好人好事，
新社会新气象天天谱新曲新歌。

这样的春联，透露出春联的创作者和使用者对祖国日新月异

的美好生活的赞颂。

有的春联表达了自家对未来的美好追求和向往。如：

时来运转家昌盛，心想事成万事兴。

这种家庭春联表达了对未来一年的祈福和祝愿，希望在新的一年事事遂心，吉祥如意。

（二）体现用联主人的个性。贴春联是要寄托某种祈望和祝福，不同的家庭、不同的行业、不同的身份都会有不同于他人的祈望与祝福，因此贴春联应符合自身的特点。譬如：

春好禾苗壮，人新稻谷丰。

这是体现农民对新的一年祈望与祝福的春联。

百货琳琅，柜盈春夏秋冬货；
大楼兴旺，客满东西南北楼。

这是宣传商业繁荣的春联。

一枝粉笔，连绵化雨滋桃李；
三尺讲台，摇曳春风抚栋梁。

这是教师家庭贴的春联。

如果一个工人家庭，贴一副这样的春联：

费劲养猪，三口人家甜日过；
种田流汗，九秋果实旺年来。

就会惹人笑话。

（三）春联的尺寸大小要与自家的门户相协调。居民家的门户贴15~20厘米宽的春联最好，而商家铺房店面要根据门户的宽窄，贴20~30厘米宽的春联最好，这样能显得协调、大方。至于某些高大建筑的大门，如果贴春联的话，其春联的宽度不宜超出40厘米。

五、横批的选择

横批与对联内容有着密不可分的关系。好的横批，可起到锦上添花的作用。横批在写作手法上，常见的可分为三种形式：

第一种是对联写意，横批题名。如"欢度春节""新春大吉"等，直接点明贴春联的目的。

第二种是对联写意，横批点睛。如"新春富贵年年好，佳岁平安步步高"的横批是"吉星高照"，即揭示出实现对联内容的关键所在就是"吉星高照"，属于点睛之笔。

第三种是联批互补、相辅相成。如"减负恤民，浩浩东风常送暖；扶贫解困，潇潇春雨总关情"的横批是"前程似锦"，即与对联相互补充，相辅相成，既揭示出百姓对党中央"常送暖"和"总关情"的无比感激之情，也赞颂了党前程远大，辉煌灿烂。

横批多为四字，过去写横批是从右往左横写，现今也有从左往右写，但从右自左写当属正式写法。贴横批应贴在门楣的正中间，其字体应与上下联风格一致，上下呼应。

六、对联的张贴

对联的张贴，要符合传统的规矩，要竖贴。上联要贴在入门方向的右侧，下联要贴在入门方向的左侧，上下联不可贴反。譬如：

春回大地百花争艳，日暖神州万物生辉。

从内容看，上联与下联具有因果关系，因为"春回大地百花争艳"，才使得"日暖神州万物生辉"，如果贴反了就颠倒了因果关系，也让人读着别扭。

再从平仄看，从对联上句和下句的平仄上就可以判断出上下联来。这副对联的上联尾字"艳"是第四声，即仄声；下联尾字"辉"是第一声，即平声。一般地说，如尾字是第三声、第四声（仄声）的是上联，如尾字是第一声、第二声（平声）的是下联。

贴春联，要特别注意美观大方，上下左右要协调。一般门楣与春联留10厘米左右的距离，春联与地面的距离要长一些。这样才显得稳重。